阿里山森林鐵道
深度之旅

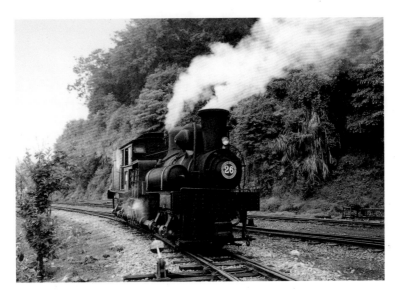

蘇昭旭　著

永遠的阿里山森林鐵路

一般人很難想像，短短七十四公里的阿里山森林鐵路，竟能從平地穿越重巒疊翠，爬升到海拔二、二七四公尺的阿里山，沿途歷經熱、暖、溫三個林帶。其中，獨立山螺旋狀爬升設計，以及三進三退、以退爲進的「之」字形特殊路段，在在道盡阿里山森林鐵路的不凡，而這就是它獨步於世的主因。

我在阿里山森林鐵路服務了五十年，看盡它的榮枯與興衰，對於沿線的景物，如春櫻冬雪，如杜鵑畫眉，抑或如蒸汽、柴油等車種，都懷有濃厚的感情。而這些沿線豐富的景觀，已經成爲台灣重要的文化資產，更是鐵道迷津津樂道，樂此不疲的主要原因。

家中牆壁上掛著幾幅蘇昭旭君的畫作，纖毫畢露地描繪火車迷心目中的「黑頭仔」蒸汽機關車。故友來訪，乍看之下，都會探詢是哪位前輩名家的寫眞，或質疑翻攝自何人的作品，經我一再解釋，友人才恍然大悟。原來，如同黑白攝影的畫面，竟是蘇昭旭君一筆一畫鉤勒出來的素描。可見其對火車的癡迷，與我輩是不分軒輕的。

衆所皆知，阿里山森林鐵路，是一條聞名國際的登山鐵路，不論是直立式汽缸的蒸汽機車，或柴油引擎牽動的紅色火車頭，蘇昭旭君都瞭若指掌。不僅如此，沿途崢嶸的山嶺與沿線各站景物，甚至小火車所經歷過的每座山頭、每個隧道，他都如數家珍。在他細膩的筆觸下，這條國寶鐵道躍然紙上，細讀之下，有舊地重遊之感；未曾造訪者，亦彷如神遊於太虛之中，令人愛不釋手。

蘇昭旭君年紀雖然相當輕，但是對於阿里山森林鐵路的了解與考證，卻是我這個年逾古稀的老翁所望塵莫及的。他對於從日據時代迄今的每個車種、沿途每個小站、各站特色與風土民情，都下了很大的功夫研究。「阿里山森林鐵道深度之旅」是他著作的第三本書，書中收錄了一百多張精采照片，配合地圖和照片說明，是一本遊覽阿里山十分理想的導覽工具書。不管是隨意瀏覽或仔細研讀，都有令人意想不到的收穫。

隨著時代的變遷，阿里山森林鐵路由興而衰，近年來在政府有關單位的刻意保護下，營運又漸有起色。希望「阿里山森林鐵道深度之旅」一書，帶領讀者領略這條國寶級鐵路的價值與魅力之餘，企盼國人能從字裡行間學習珍視文化資產，讓阿里山森林鐵路永遠走下去！

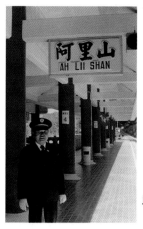

阿里山森林鐵路退休站長

張新裕

民國八十八年七月三十一日

序於嘉義

阿里山鐵道之美　　非在「終點」盡在「過程」

　　台灣，這個迷人而富有觀光資源的美麗島嶼，向來是國際知名的東南亞觀光盛地。而台灣在國際觀光媒體上，足以代表台灣的風景名勝，阿里山無非是最負盛名的圖騰。外國觀光客走訪台灣，即使陽明山、太魯閣、日月潭、墾丁等新興名勝一一竄昇，導覽台灣的簡介與行程，永遠少不了嘉義的阿里山。

　　究竟何故使阿里山如此風靡國際？回顧阿里山的「五奇」盛景：神木、日出、雲海、晚霞與鐵道，若與台灣其他風景勝地相比，神木並非唯一。日出和雲海晚霞更有多者競奇，唯一能獨佔一方無可相提並論的，唯有「森林鐵道」而已。尤其阿里山森林鐵道與祕魯中央「安地斯山」鐵路，以及印度大吉嶺「喜馬拉雅山」鐵路，並列世界三大登山鐵路。森林鐵道實居五奇之首，使阿里山盛名遠播，功不可沒。

　　一九一二年阿里山森林鐵道通車初期，只是為了將阿里山原始的森林國度，豐沛的林木資源運下山去。一九二〇年之後應沿線居民的需要，開行混合列車兼營客運。此時的阿里山在國際上仍默默無聞，運下山去的良材巨木，成為建造日本神社的良幹美材，或遠赴內地為造艦之用。阿里山在一片伐木聲中，原始森林盡遭砍伐殆盡，在漫長歲月中獨自哀鳴。

　　然而一九四五年台灣光復之後，由於殘木短少，伐木難繼。於是自一九六三年起停止自營伐木，標售林班地，並積極改善森林鐵路朝觀光來發展，阿里山的觀光事業才就此開始。詎料，國內外遊客遊覽阿里山之後，皆感無比振奮與新奇！從平地海拔三十公尺爬昇至海拔二千二百七十四公尺的鐵路，歷經熱帶、暖帶、溫帶三種林相，在獨立山原地轉三圈在山頂打「8」字形展開，以及一進一退「之」字形鐵道從屏遮那登上二萬平，實在是舉世少有的登山鐵道。尤其，傘型齒輪直立式汽缸的蒸汽火車，在全世界盡皆停用之際，仍在這條森林鐵道上賣力奔馳。它優揚的汽笛與細膩的直立式汽缸推進之美，不知吸引多少觀光客不遠千里而至。阿里山的神木與鐵道，隨著觀光客的快門一聲聲響遍了全世界。

　　無可否認的，隨著台灣經濟的富裕，休閒的旅次日增，但休閒的層次日減。一九八二年阿里山公路通車之後，川流不息的遊覽車，大量的觀光客湧進阿里山。旅館商店和KTV，山產野菜和紀念品，已完全充斥於阿里山的遊覽文化之中。森林鐵道三個半小時的漫長旅程，令俗世遊客早已不耐，無怪乎連年虧損。即使勉強因行程安排必須搭乘，只見本國觀光客在車上呼呼大睡，不知窗外勝景為何物？令人欽佩的是外國的旅遊團體，遊覽前認真的作功課和遊覽時的井然有序，導遊在火車上往窗外一指，全體朝窗外望去臉上瞥然意解的喜悅，教我這個作導覽解說的台灣遊客汗顏不已！何時，我們台灣的遊客才能領略體會這條森林鐵道之美，才是日益虧損的阿里山鐵道重現生機的真光曙光！

4

　　因此，我們需要一份完整的導覽，來介紹大家阿里山鐵道沿線真正的驚奇重點。於是我節錄阿里山森林鐵道（1912－1999）這本書，擷取鐵道之旅的章節重點，集合成這本阿里山森林鐵道深度之旅，提供給一般遊客讀者欣賞。冀以最淺顯的文字和優美的圖片，能給每位觀光客一份最價廉且最完整的資訊。讓大家在選擇登上阿里山火車時，能心領神會逐次翻閱，讓沿途勝景盡入眼簾。唯有全民都能體會登阿里山搭小火車，其目的不止在「終點」，而在沿途「過程」。這條國寶級的登山鐵道，才能真正成為台灣人舉世聞名的驕傲。

1999.9.11

（本書圖片除特別註明外，均為作者所攝影或繪畫。並在此特別感謝老站長張新裕、古仁榮前輩提供其珍貴老照片作品，使本書得以充實完整，衷心地感謝兩位老人家。讀者如對鐵道沿線山岳、歷史，與阿里山火車作進一步瞭解，請參閱阿里山森林鐵道(1912-1999)一書。）

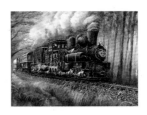

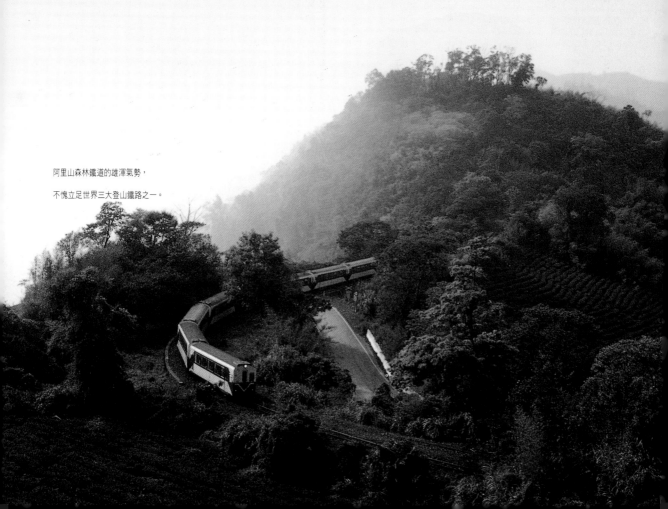

［阿里山森林鐵道簡介］

阿里山森林鐵道的雄渾氣勢，

不愧立足世界三大登山鐵路之一。

阿里山森林鐵路源起

阿里山向來是台灣最富盛名的觀光據點之一，更是名聞中外的風景勝地。而阿里山的神木、日出、雲海、晚霞與鐵路並稱阿里山的「五奇」盛景。而這五奇之中尤其以森林鐵路最富盛名，與印度大吉嶺喜馬拉雅山鐵路、秘魯的安地斯山鐵路並稱世界三大登山鐵路，可謂國寶級的文化資產。

遠在甲午戰爭結束，西元一八九六年（明治二十九年）日本人齊藤音等人組探險隊一行二十七名，發現蘊藏豐富的阿里山原始森林區，遂開啓了阿里山森林開發之門。西元一九〇六年（明治三十九年），台灣總督府核准日人「藤田組」開始興築阿里山森林鐵路，一九〇六年首先完成嘉義至竹崎平地段鐵路，後來因財力不足而告放棄。一九一〇年台灣總督府接手之後，一九一二年興築至二萬平，並於當年十二月二十五日通車運載原木下山。一九一四年四月一日更延伸至今日的阿里山沼平舊站，阿里山森林鐵路登山本線大致落定，豐富的五木：扁柏、紅檜、亞杉、松樹與優良闊葉樹種便源源採伐下山。

一九二〇年（民國九年）起應沿線居民的需要，除運載原木以外，開始增開客貨混合列車兼營客運。原本為伐木興築的鐵路更肩負了山地與平地間交通的功能。

為進一步有效開發阿里山森林區，自一九一二年起開始修築山上的林場線，一條往塔山方向直至烏松坑，全長十四公里。其中阿里山至眠月九點二六公里路段，即是今日的風景勝地「石猴」的眠月線，而石猴更是著名「溪阿

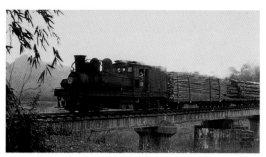

穿越牛稠溪橋即將進入竹崎車站的運材列車，民國四十年五月二十日張新裕攝。

縱走」的起點。另外一條往兒玉（自忠）方向，終點迄於東埔的哆哆咖，全長二十公里。這段鐵路即是今日新中橫的路基來源，而海拔二千五百八十四公尺哆哆咖，即今日新中橫的塔塔加。

東埔（哆哆咖）線這段鐵路海拔甚高，橋樑又多，火車遨遊於雲海之上，可謂台灣鐵路最高的一段。昔日欲登玉山必搭此段鐵路至塔塔加，再經塔塔加鞍部徒步攀登玉山。而楠梓仙溪與沙里仙溪一地的原木，也經此一線運往阿里山再運至平地，直至民國六十七年以後才逐漸拆除。

世界三大登山鐵路之比較

國　別	台　灣	印　度	祕　魯
鐵路名稱	阿里山森林鐵道	大吉嶺（喜馬拉雅山）鐵道DHR	中央（安地斯山）鐵路
主線長度	71.34公里	87公里	254公里
軌　距	762mm 輕便鐵道	610mm 輕便鐵道	1000mm 窄軌
最大坡度	62.5‰	43.47‰	—
最小曲線半徑	40m	20m	—
最大高度	2216m （祝山2451m）	2077m （GHUM2257m）	4830m
通車年期	1912年12月	1881年7月	1910年

（資料來源：林務局森林育樂組八十二年七月公佈，作者修正綜合整理）

森林鐵路的特色

阿里山森林鐵路最早完成時，從嘉義至阿里山沼平車站，全長七一點九公里，共設二十三個車站，高度自海拔三十公尺至二千二百七十四公尺。沿途經過隧道有七十二個，總長度達九點八五七公里。橋樑一百一十四座，總長度二點八公里，工程十分艱鉅。尤其最陡坡度達千分之六十六點七（台鐵僅二十五點五），一般火車根本爬不上去。最小曲率半徑只有四十公尺（台鐵二百一十一公尺），簡直彎曲得令火車出軌。然而就由於路線長、落差大、隧道橋樑多、軌道又陡又彎，這一切惡劣的路線環境因而造就出「偉大」的森林鐵路。

然而光復之後，林務局逐漸將路線狀況加以改善。首先將小隧道拆除或合併，橋樑改建或路線改線。據筆者一九九九年七月二十二日實地調查，隧道僅餘四十七個，橋樑減成七十二座，最陡坡度降至千分之六十二點五。總長度由於屏遮那大崩山變動路線，至沼平舊站延長八百公尺，成為七十二點七公里。民國七十年一月阿里山新站於第四分道落成，從嘉義至新站減為七十一點三四公里，海拔亦下降五十八公尺，新站為海拔二千二百一十六公尺。

今日的車站在裁撤平地段的若干車站之後，已減少為十七個車站。自嘉義出發，沿途設北門、竹崎、木屐寮（木履寮）、樟腦寮、獨立山、梨園寮、交力坪、水社寮、奮起湖、多林、十字路、屏遮那、第一分道、二萬平、神木、阿里山新站共十七個車站。

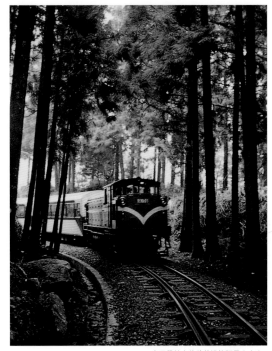

在溫帶林中徐徐前進的阿里山火車。

為了適應森林鐵路特殊的環境，阿里山森林鐵路具備許多舉世罕有的特色聞名中外，分別為㈠傘型齒輪直立式汽缸蒸汽火車頭。㈡獨立山螺旋登山路段。㈢Z字形登山鐵道（俗稱阿里山火車碰壁）。㈣從平地至高山歷經熱帶林、暖帶林及溫帶林三種林相，終至行駛於雲海之上。皆使阿里山森林鐵路在世界三大登山鐵路中的地位屹立不搖。

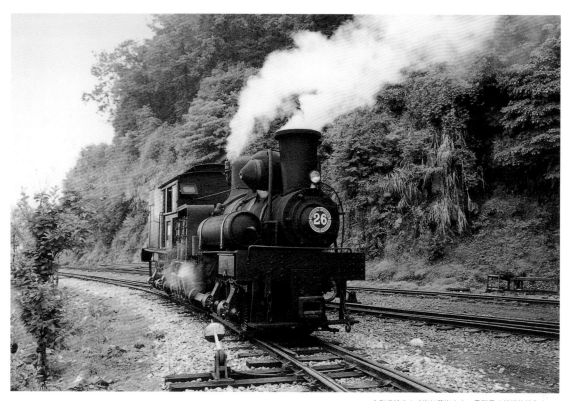

傘型齒輪直立式汽缸蒸汽火車，是阿里山鐵道的特色之一。

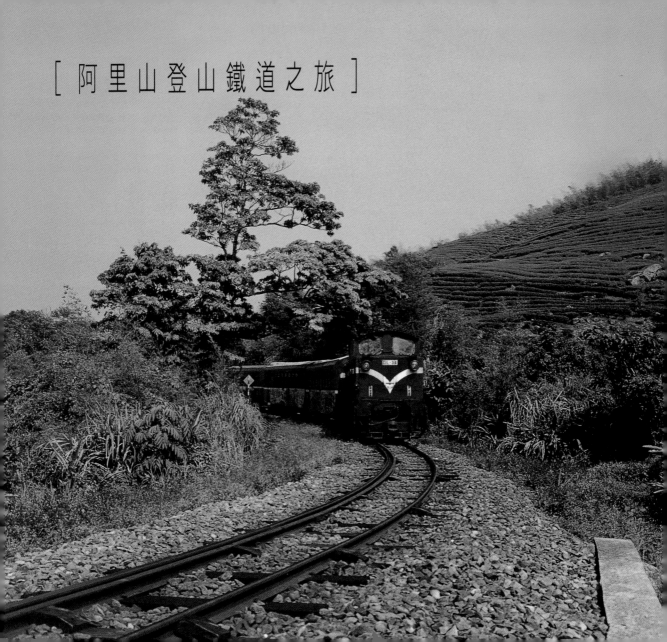

［ 阿里山登山鐵道之旅 ］

石猴
眠月線
小塔山 ▲ 大塔山 ▲
大瀧溪線
暖帶林
800m
梨園寮
熱帶林 獨立山 第一分道
木屐寮 741m 神木 祝山
樟腦寮 交力坪 光崙山 ▲ 屏遮那 阿里山
536m 997m 水社寮 二萬平
竹崎 1,405m 多林 自忠 東埔線
北門 31m 奮起湖 十字路
鹿麻產 大凍山 ▲ 1,534m 石水山線
嘉義 灣橋 127m 溫帶林 霞山支線
30m 1800m

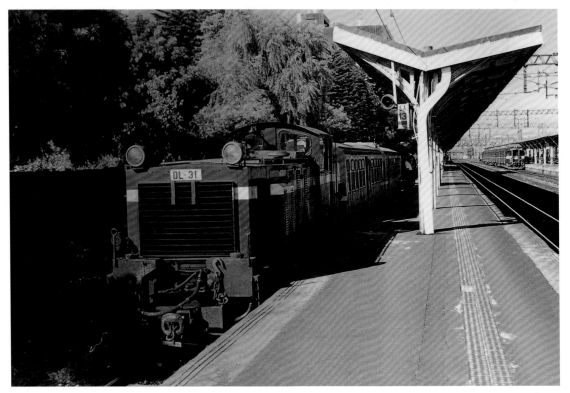

1.嘉義車站

　　嘉義車站銜接台灣西部幹線縱貫鐵路，從第一月台北側即可搭乘阿里山森林鐵路前往阿里山。現今每天固定一班阿里山號於中午13：30開車，以方便從北部和南部趕來的民眾搭乘。

　　此外若逢寒暑假或花季，則整點加開8：00不定期平快車，9：00加班阿里山號和週六12：30加班阿里山號。

　　從海拔三十公尺的嘉義車站到海拔二千二百一十六公尺阿里山，約略需要三小時二十五分的旅行時間。

　　從嘉義開出之後，縱貫線鐵路自左側分離，在陣陣火車喇叭聲中提醒平交道上的民眾注意。火車自鳳凰樹下的國華街351巷中穿越，形成一幅「窄巷中開火車」難得的趣味景象。

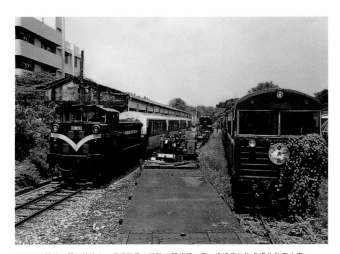

從嘉義站開往北門站的途中,經過阿里山鐵路北門修理工廠,這裡停放許多退休的老火車。

左側是上山的「阿里山號」,右側是塵封退隱的「中興號」,在藤蔓攀爬的孤寂中道盡淒涼。

嘉義市國華街351巷既是
「巷道」亦是「鐵道」,
饒富趣味。

嘉義車站是森林鐵路與縱貫線的交會站,
也是一般民眾轉乘阿里山火車的起點。

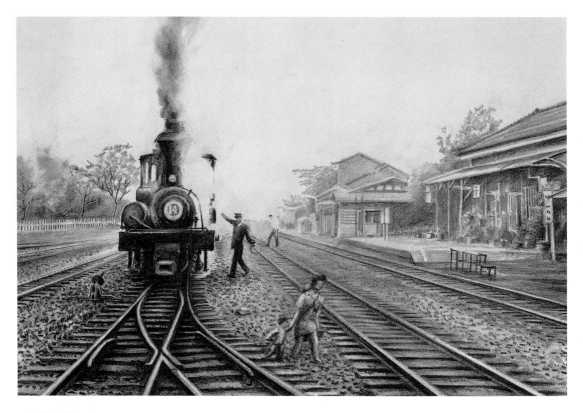

2.北門車站

　　舊北門木造車站於一九一〇年至竹崎通車時開始營運，直到民國六十二年北門新站完成才功成身退。畫中在北門舊站前，一位母親揹著幼兒牽著小孩越過鐵道。在晨霧微光中，14號火車司機正準備接過路牌，悄悄地升火待發。

　　如今北門新站是屬於阿里山鐵路專用的車站，不同於嘉義站是林鐵延伸至縱貫鐵路便於接駁的交會站。這裡有廣闊的站場，平時可以見到許多紅色的車廂停放在股道上，除嘉義站第一月台可以轉搭森林鐵路之外，北門站才是森林鐵路登山本線的真正起點。

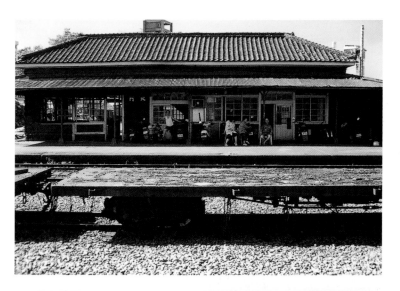

舊北門車站仍在使用時的景象，
如今已被嘉義市政府明定為古蹟。

正午時分的北門新站，
登山火車即將出發。

3.平地段風光

　　上圖從北門至竹崎的平地風光，近處是濃綠的蓮荷，晴空下遠方的獨立山、大坪山、交力坪後的四天王山，甚至奮起湖後的大凍山，全部盡收眼底。雖然，平地段沒有茂密的森林，卻也有另外一番綠野平疇的田園之美。

　　在一九一〇年十月即提早通車的平地段，從北門至竹崎曾是當地居民的交通動脈。在民國五〇年代，沿途曾設盧厝、崎下、灣橋、林仔埔、鹿麻產、新竹崎等六個小站，以供學生通勤和居民來往嘉義之用，並有岔道銜接台糖鐵道。如今已全部廢止，僅留鹿麻產木造站房予人追思不已。

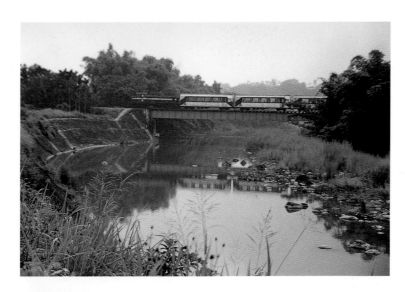

阿里山火車行經鹿滿溪橋，
紅色火車頭與乳黃色的車廂
倒映溪水之中。

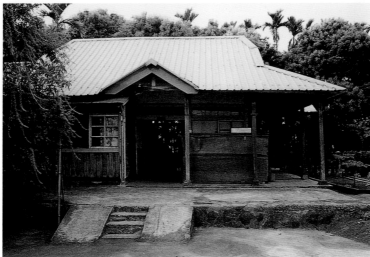

如今已經廢棄的
鹿麻產（鹿滿）木造車站。

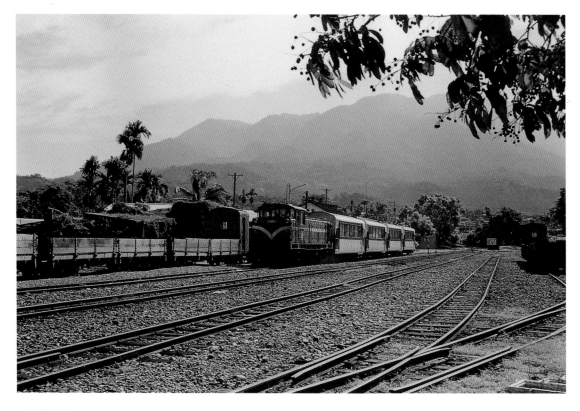

4.竹崎車站

　　竹崎距北門十二點六公里，海拔一百二十七公尺，是阿里山森林鐵路平地段的登山起點。昔日火車至此都需將火車調頭，從前面拉改成從後面推上山去，蒸汽火車更必須將18噸級改成28噸級才能上山，在阿里山森林鐵路中極負盛名。如今竹崎車站與鹿麻產車站，以及舊北門車站，成為阿里山森林鐵道僅存的三座木造車站，卻只有竹崎車站仍在售票營運。平日除了搭車民眾之外，吸引不少情侶佇足及準新人前來拍婚紗留念。

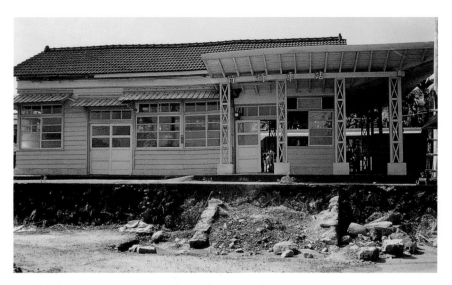

今日的竹崎車站，
成為阿里山林鐵最後
仍在售票的木造車站。

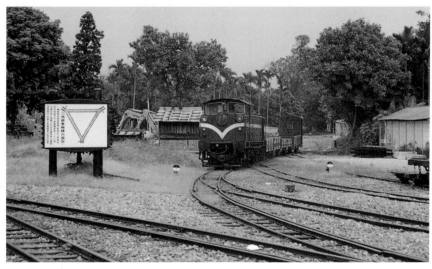

竹崎站的三角線
原為火車掉頭而設計，
如今也成為竹崎站的
觀光賣點之一。

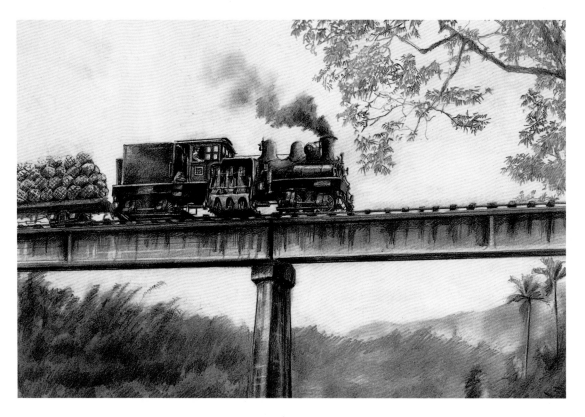

5.牛稠溪橋

　　火車自竹崎出發後越過牛稠溪橋，火車過橋之後即開始登山。這座橋是阿里山森林鐵路最長的橋樑，逐成為中外鐵道人士所囑目的鐵道名景。畫中的火車正通過牛稠溪橋，將一簍簍的山產蔬果運下山去。

　　今日的牛稠溪橋，雖然已經不見昔日蒸汽火車行駛，卻在不遠處的下游建有「親水公園」，裡面停放著一部32號阿里山蒸汽火車，以及舊時普通車平客6030，供民眾遊覽參觀。

晴空下從牛稠溪朝東方望去，
奮起湖大凍山清晰可見，
難以令人置信置身小火車在
登山數小時之後，
竟能遠赴窗外美景遠山之最，
教人讚歎不已！

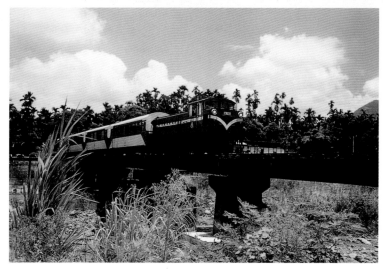

自阿里山歸來的下山火車，
正通過牛稠溪橋進入竹崎車站。

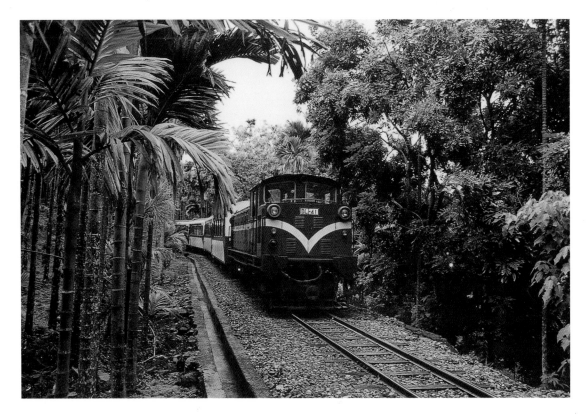

6.熱帶林風光

火車通過牛稠溪橋之後開始登山，鐵道兩旁盡是檳榔和龍眼樹，滿滿是闊葉樹的「熱帶林」景象。火車通過海拔三百二十四公尺的木屐寮後不久，即來到通車初期舊一號隧道處。如今隧道已經被挖開，僅留遺跡殘留在狹窄的邊壁上。

阿里山森林鐵道自一九〇六年開工，一九〇七年十二月二十日即完成竹崎至樟腦寮這段鐵路。後來在一九〇八年藤田組因財力不足而中止開發，這段熱帶林的鐵道還因此沈寂了兩年。直到一九一〇年總督府接手復工，兩年後一九一二年底才正式通車。所以，這段早先完成的鐵道可具有更悠久的歷史呢！

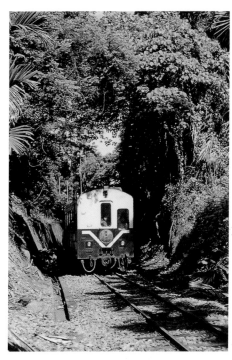

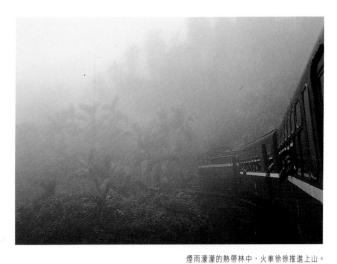

煙雨濛濛的熱帶林中，火車徐徐推進上山。
上山火車偏逢午後山區陣雨，窗外總是一片詩意朦朧。

這裡是阿里山森林鐵道最早的一號隧道，
後來被挖開只留山壁遺跡。

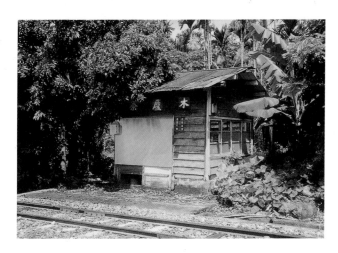

昔日木屐寮（木履寮）車站，如今已遭裁撤。

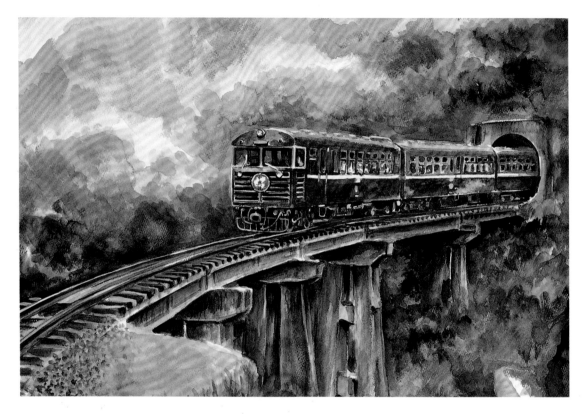

7.一號隧道

　　火車來到海拔四百五十九公尺處，即穿越科尾山下長三百一十一公尺的一號隧道。這座隧道在日據時期原為五號隧道，後來在前面四座皆已剷平之後才改名一號隧道。是搭火車遊客們現今第一個「漆黑」的體驗。

　　阿里山森林鐵路建造之初沿途原有七十二個隧道，橋樑一百一十四座，火車在山中潛行，忽洞忽橋，正是它迷人的特色之一。畫中的「中興號」特快車，民國五十二年二月正式加入營運，它曾是阿里山森林鐵路最快的客車。可惜在不敵公路競爭下，繼「光復號」之後，不幸於民國七十九年一月停駛。如今僅餘「阿里山號」繼續營運。

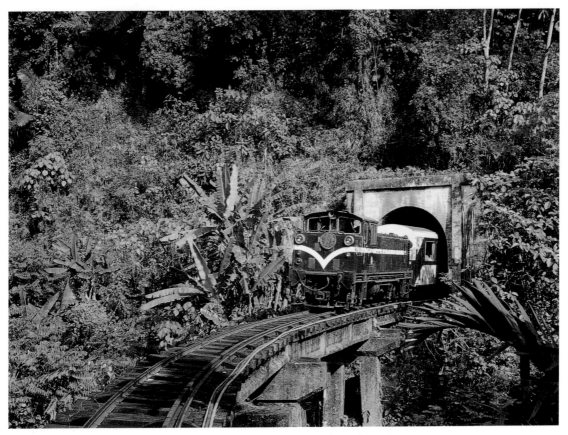

昔日阿里山號火車正駛進一號隧道口。在民國八十七年七月十七日瑞里大地震重創之後，今日改建不復枝葉茂密舊觀。

8.樟腦寮車站

　　在煙雨濕霧中，樟腦寮車站旁的樟樹與鐵道，細訴著繁華的過往。日據時期，樟腦和樟腦油為台灣特有的農產品，其產量恆占全球70%，從一八九六年至一九三〇年為台灣重要出口林產。可惜一九三〇年代之後，德國人造樟腦問世，遭逢競爭壓力。一九四二年起日本因太平洋戰事爆發，海運遭到封鎖，台灣樟腦外銷終而衰竭。所幸樟腦寮車站旁尚存幾株樟樹，樹蔭下一切往事，如今已盡雲煙。

樟腦寮為火車登獨立山的起點，
車站前有解說板和山岳模型。

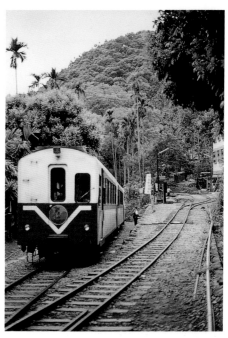

海拔五百四十三公尺的樟腦寮車站（右），為一折返式車站。
火車進站還得由右側鐵道進入，或是從左側鐵道直接開走。

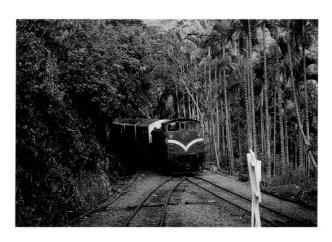

下山的阿里山號客車正經過樟腦寮車站。

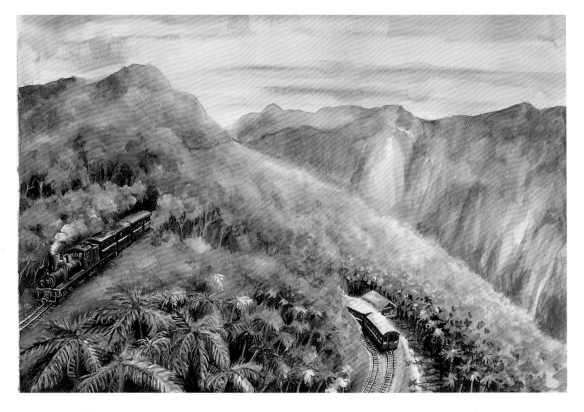

9.獨立山螺旋登山

　　阿里山森林鐵路沿途最特殊的地方，除了Z字形登山（俗稱阿里山火車碰壁）之外，就屬獨立山螺旋形登山了。從標高海拔八百一十七公尺獨立山頂往下望，上山火車以順時針方向，螺旋轉兩圈升高，再以8字形方向離開獨立山。畫中左側蒸汽火車正要下山，右側下方的紅色普通車，正在獨立山站裡準備和下山列車交會。然後開往對面遠山的梨園寮車站。

　　畫中的地點從紅南坑登山步道登頂可見，只不過左側枝葉茂密鐵道不易窺見，遊客只能從畫中情景去想像了。

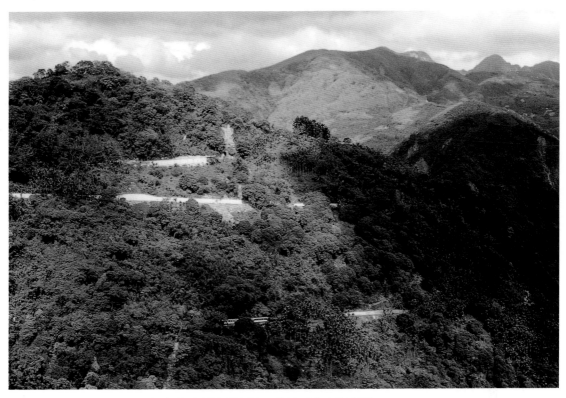

從獨立山對面的樟腦寮山看獨立山，可以看見繞行的三圈軌道由下往上排列，一部火車正在最下面的路段行駛。

獨立山螺旋登山路段特寫

　　阿里山森林鐵路登上海拔五百三十六公尺高的樟腦寮車站後，因前方遭遇獨立山阻擋以致路線無法循正常坡度爬昇。只好仿蝸牛殼形狀以螺旋方式登山，先右迴二圈再左迴一圈，最後在山頂打一個8字形離開。所以搭阿里山火車坐在右側窗口，可以連續以不同高度看到山腳下樟腦寮車站四次，分別是嘉義起25.3公里、26.9公里、27.8公里及28.5公里四處。如果爬上獨立山對面山頭看火車爬獨立山，亦可以在不同高度看到四處，不過第四處由於林木茂密看不清楚。此一獨特的登山方式，為阿里山森林鐵路為舉世無雙之奇景。

　　據說獨立山之路線設計，可追溯至一九〇七年二月十五日，日本人大倉組施工至此，由琴山河合博士設計，在進藤熊之助氏監督下，於十月二十五日竣工。整個螺旋登山段共計隧道十座，全長四千四百三十七點七二公尺，原地升高二百二十七公尺。曾有人說是日本工程師苦思無方，見台灣工人在樹下吃便當撿拾蝸牛而激發靈感，信與不信留與後人去推想了。

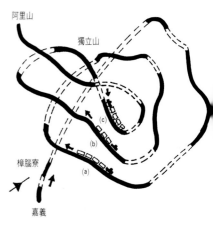

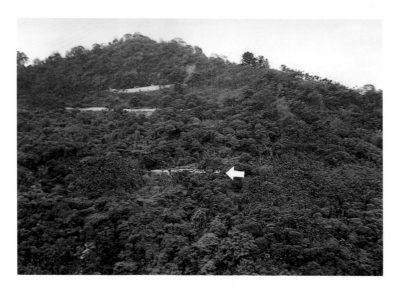

火車在第一圈(a)向右前進。

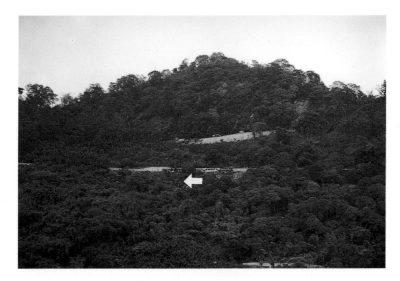

火車在第二圈(b)向右前進。

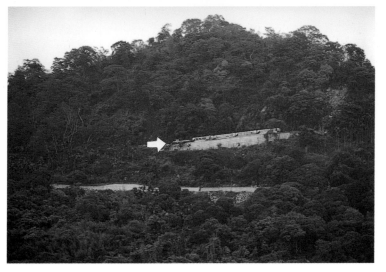

火車在第三圈(c)向左前進。

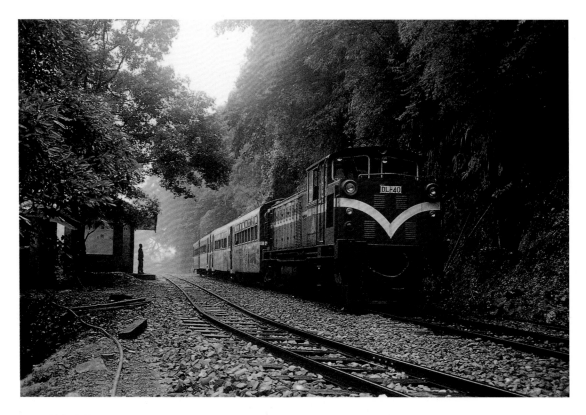

10.梨園寮車站

　　火車經獨立山站穿越十五號隧道，即來到梨園寮車站，海拔已達九百零四公尺。此地盛產麻竹，竹筍和土肉筍，製成筍干以外銷日本為大宗。民國七十四年之後，梨園寮車站已遭裁撤為招呼站，除交會列車外，已鮮少有火車進站停靠。

　　離開海拔八百公尺熱帶林與暖帶林的交界之後，梨園寮附近即現孟宗竹林，一片詩意盎然。火車離開梨園寮不久，抵梨園山後的山稜線，此地為日據時期的「見晴台」。往右方窗口望去，發現原來火車繞了一個「ㄇ」字形，可以望見剛才原地爬高的獨立山。

火車開出梨園寮站不久抵山稜線，
右側窗口可見獨立山。

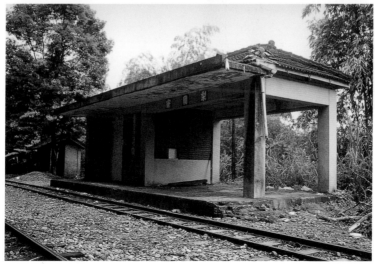

現今的梨園寮車站，
已改為招呼站。

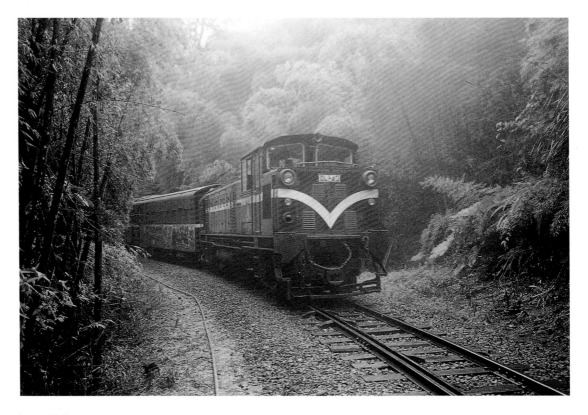

11.暖帶林風光

　　阿里山森林鐵路自海拔三十公尺攀爬至二千二百一十六公尺，經歷了熱帶、暖帶、溫帶三種林相。從八百公尺以下為熱帶，八百至一千八百公尺為暖帶、一千八百至二千八百公尺為溫帶。

　　自嘉義起二十七公里二百公尺，在獨立山與梨園寮間設有熱帶暖帶分隔標誌。在此地之前沿線所見熱帶植物有龍眼樹、檳榔樹等闊葉樹種。通過此點，沿線可見如溪頭般茂密詩意的孟宗竹、高山茶園、愛玉子等等暖帶植物。火車行經此地，窗外的竹林迎風搖曳，陣陣涼意拂面而來，令人舒爽不已！

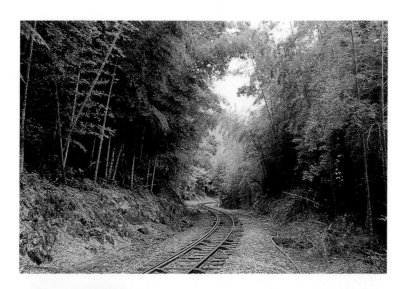

阿里山森林鐵道暖帶林路段，
茂密的「孟宗竹林」。

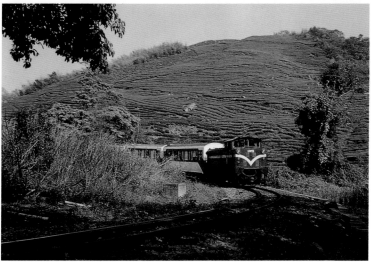

海拔九百多公尺森林鐵道的
「高山茶園」風光。

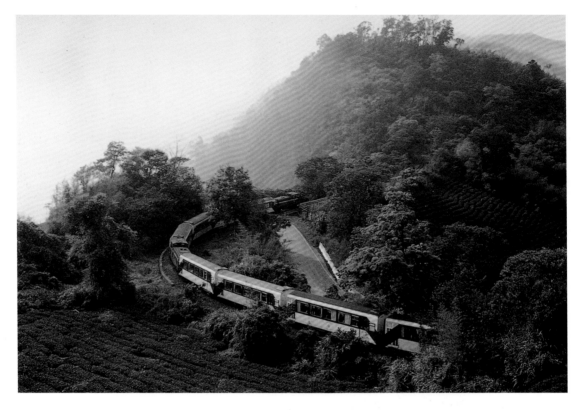

12.海拔一千大關

　　阿里山森林鐵路自竹崎登山開始，大部份於茂密的森林中潛行，難得有開展的視野。火車行駛至海拔九百六十八公尺的大坪山下，沿著山稜線行駛與往瑞里122縣道交會，此時綠意盎然的茶園就此展開。若攀爬至茶園頂端往下眺望，可見森林火車自腳下蜿蜒而過，向海拔一千公尺進發。眼前氣勢壯闊，大坪山頂盡收眼底，實可比美印度大吉嶺喜馬拉雅山鐵路。

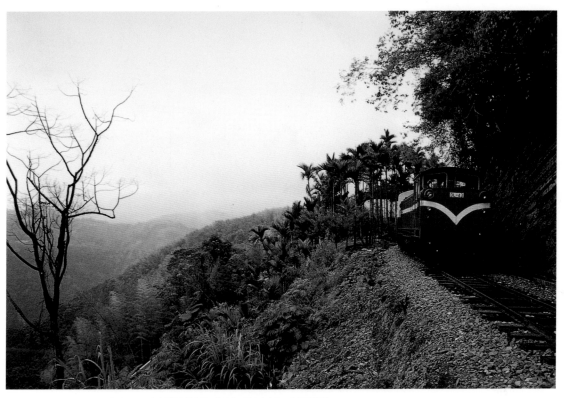

阿里山火車右鄰崢嶸岩壁，左鄰懸崖深谷。火車抵交力坪之前，左方窗口看出去山谷一片氣勢遼闊。

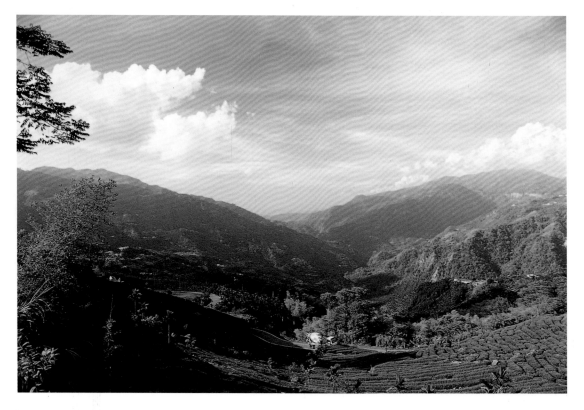

13.交力坪眺望瑞里

　　火車經梨園寮，來到大坪山下沿著 清水溪峽谷東南側，即抵達篤鼻山下的交力坪。從交力坪可到著名的瑞里風景區，過交力坪即攀越海拔一千公尺。因地形之故若逢陰雨，火車腳下及即現雲海，風景優美令人讚歎。

　　交力坪車站海拔九百九十七公尺，每天上山下山的阿里山號火車固定於下午3：13在此交會。這裡是阿里山森林鐵路沿途除了北門、竹崎、奮起湖及二萬平四個大站之外，唯一仍在營運的小站。可惜自從民國八十七年七月十七日瑞里大地震重創之後，瑞里風景區遊客驟減，繁華小站冷清不少。

從交力坪車站眺望瑞里峽谷中的雲海。

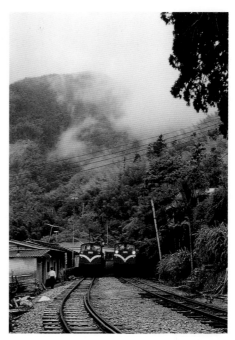

阿里山火車上山與下山的班次，

每天下午3：13固定在此相會。

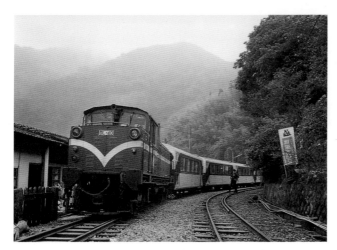

停靠在交力坪車站的阿里山號，背後的山巒即篤鼻山。

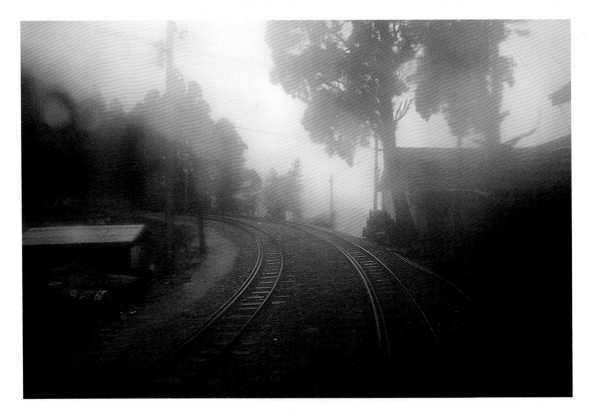

14.水社寮車站

　　水社寮車站，海拔一千一百八十六公尺，是篤鼻山、四天王山一千四百多公尺群峰腳下的一個小站。昔日是登山者攀爬四天王山的必經之地，從本站下車之後約走45分鐘即可登頂。這個車站最有趣的地方，在於軌道呈一「Ω」字形，從進站到出站恰好180°。微濕的雲霧，數間民房依鐵道比鄰而建，簡陋的生活，顯現出十足地山地部落純樸之美。

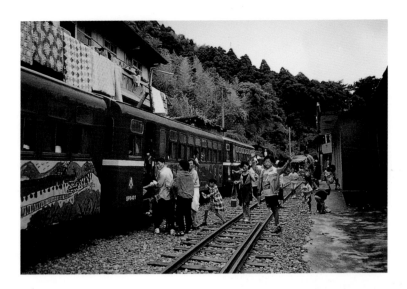

水社寮車站搭車的遊客。

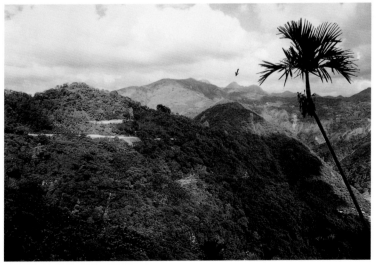

從樟腦寮山近觀獨立山
（有三圈鐵道繞行者），
再過去為塘湖山，
最遠處箭頭 所指即海拔
一千四百七十公尺的四天王山，
水社寮車站即在四天王山的後面。

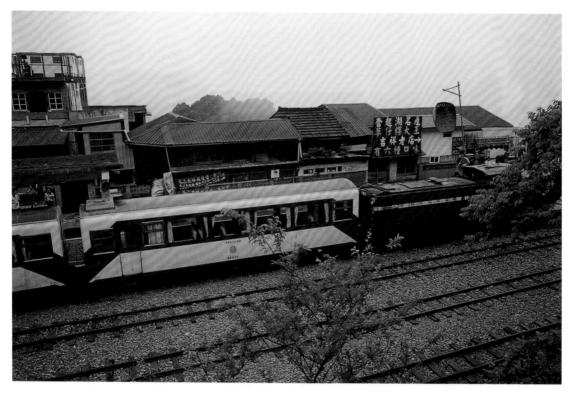

15.山城奮起湖

奮起湖是目前阿里山森林鐵道沿途最大的一站,海拔一千四百零三公尺,以便當和四方竹聞名於世。早年阿里山鐵路以運輸木材為主,客運便乘上下山每日各一班車。上山列車自嘉義竹崎9:00出發,11:45便抵達奮起湖,下午2:20才到阿里山。下山列車自阿里山9:30開出,11:47抵達奮起湖。剛好上下山兩班車在此地交會,也正是遊客肚子餓的時間。因為這個緣故,也正造就今日奮起湖便當之城的由來。

除此之外,奮起湖車庫也是登山火車的重要休息站。早年不論上山或下山的火車,均在這裡補充煤水,更換火車頭之後繼續上路。今日的木造蒸汽火車庫,已改作古老蒸汽火車展示場。每天上山和下山的火車,也都會在這裡停留數分鐘後才開車,讓民眾有時間下車休息遊覽一番。

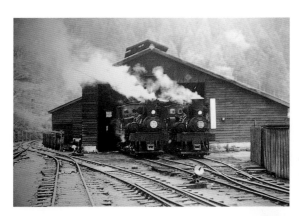

早年奮起湖木造車庫，

蒸汽火車升火待發的景象。

（古仁榮攝）

奮起湖鐵道，經常有遊客漫步其中，不勝詩意盎然。

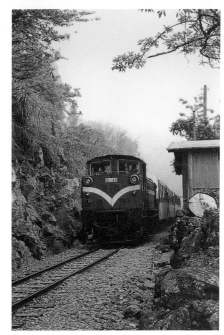

自奮起湖下山開往水社寮的火車。

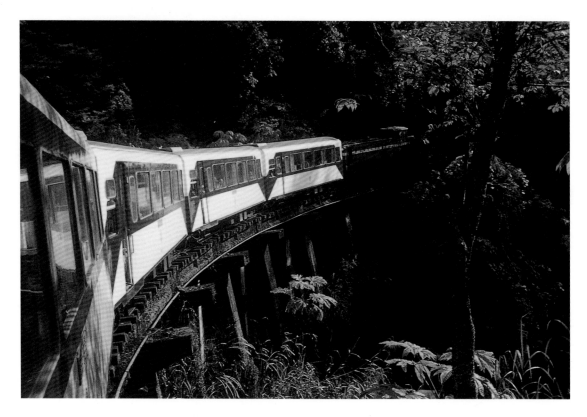

16.多林至十字路

火車通過奮起湖，穿越全線最長的舊三十二號（新三十號）隧道，全長有七百六十七公尺。此時已經穿越大凍山，北臨豐山來吉等清水溪流域，陽光自火車左側穿灑直下，如果視線良好，即可從左側窗口望見登山鐵路的終點阿里山山脈的塔山。當塔山山壁愈來愈近直逼眼前時，阿里山就快要到了。

從左側窗口遙望巍峨的塔山山壁。

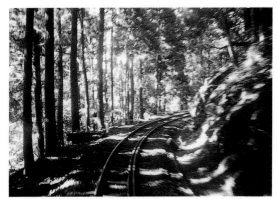

多林至十字路段的風光。

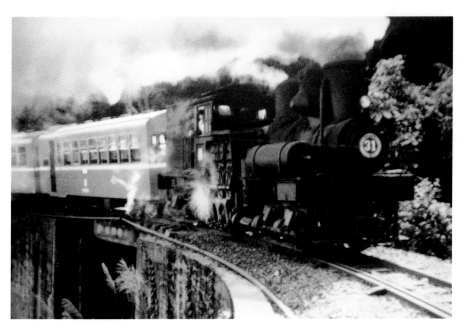

民國七〇年代可說是蒸汽火車「告別的年代」,幾乎已完全由柴油車頭所取代。不過當時鐵道界老前輩古仁榮及阿里山老站長張新裕先生,為滿足日本鐵道界人士攝影之需,就向林務局申請31號蒸汽機車頭,冒著濃煙行駛於奮起湖、多林到十字路之間。這也是晚期的老火車頭彩色照片幾乎都是編號31號的原因,與眠月線的主力火車頭32號分庭抗禮。這張照片為古仁榮於民國七十一年九月所攝。

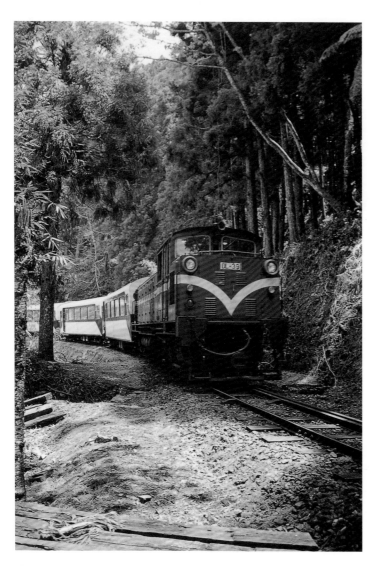

17.十字路車站

　　十字路車站位於海拔一千五百三十四公尺，當地原本爲平地通往阿里山古道，與來吉達邦部落之古道交會處，故取名爲「十字路」。

　　如今十字路車站又有了新的含意。此地恰好爲阿里山公路與阿里山鐵路最靠近的地方，從十字路車站下車之後，朝右邊階梯往下走即是阿里山公路。這個車站站內軌道呈S形，往登山方向的舊四十號隧道是難得一見的磚造隧道口。下山的方向鐵道兩旁遍植柳杉，是個尋幽探古的好去處。

　　從十字路之後經五點二公里到屏遮那之後，開始循Z字形登山鐵道登山，而溫帶林與暖帶林的交界處也就此登場。

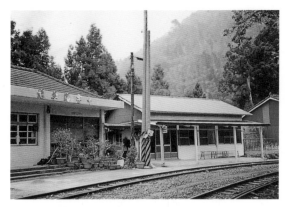

十字路車站的景觀。

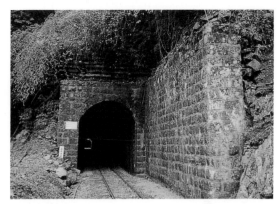

舊四十號隧道是難得一見的磚造隧道口。

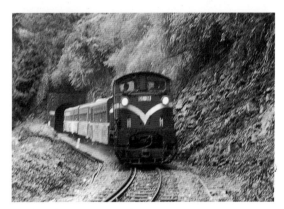

從十字路前方舊四十號（新三十八號）隧道口，急馳下山的火車。

十字路站內的軌道呈S型，饒富趣味。

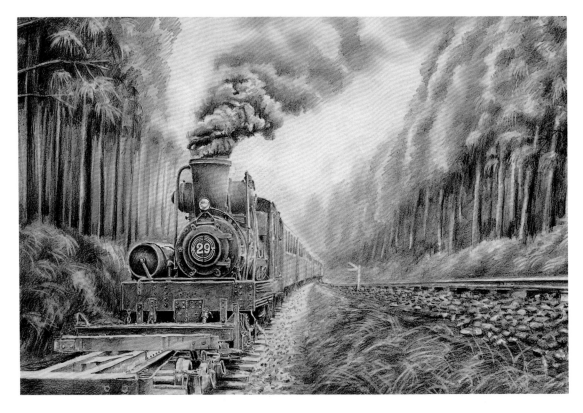

18.Z字形登山鐵道

　　Z字形登山就是俗稱「阿里山火車碰壁」。阿里山鐵路從屏遮那之後，爲克服地形無法迴旋的問題，火車採Z字形登山的方式。火車原本是以推進的方式從左側鐵道上山，停車之後扳轉道岔，再從右側的鐵道爬升上來，這裡即所謂的第一分道，阿里山鐵路本線共有四處分道。畫中29號蒸汽火車的後方推「木造客車」，前方還拉運木材用的「材甲車」，早年阿里山鐵路即是以這種方式運材兼辦客運，此情此境如今已成絕響。

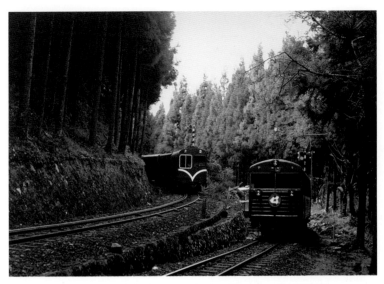

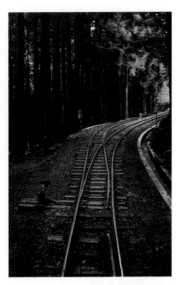

在第一分道前交會列車的中興號客車（右）與混合列車（左）。民國七十一年一月三日張新裕攝。

第二分道火車自左側鐵道上來，扳轉道岔之後，前進改成後退，即將從右側鐵道繼續登山。

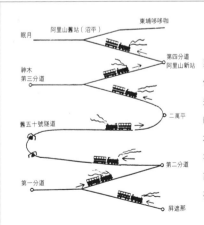

阿里山Z字形鐵道地點

Z字形鐵道的動作原理，就是火車開至一折返點，然後扳轉轍器倒退往另一個方向行駛，彷彿一個「Z」字或「之」字，學名爲「Switch Back」。這種設計在其他國家登山鐵道也可見到。而阿里山的「碰壁」點共有四處：第一分道、第二分道、神木站及阿里山新站，如果沼平舊站往東埔的林場線亦計入則有五處。這種奇特的登山方式令乘客時而前進時而後退，十分有趣。同時，它也是提供交會列車的重要場所。

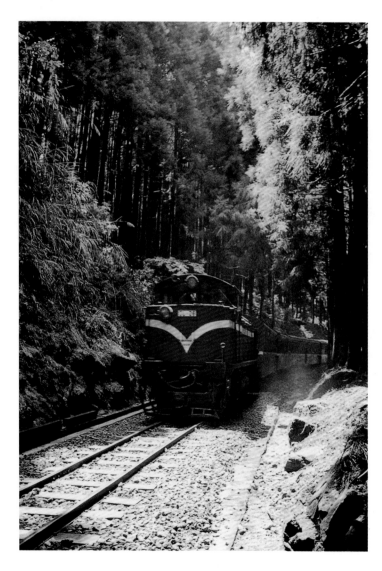

19.溫帶林風光

　　火車在通過屏遮那之後，行經海拔一千八百公尺暖帶林與溫帶林交界處，約今日四十六號（舊四十九號）隧道之後，即完全置身於柳杉林中。圖中柴油火車推著紅色平快車，在晨光綠意中徐徐前行。陽光自森林樹縫中穿灑而下，沁涼的空氣，夾雜森林的芬多精自窗外襲來，令人不禁心曠神怡。

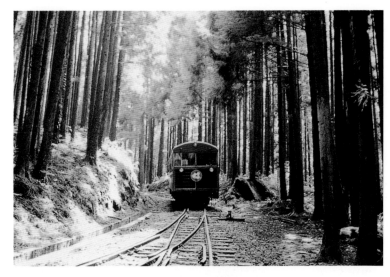

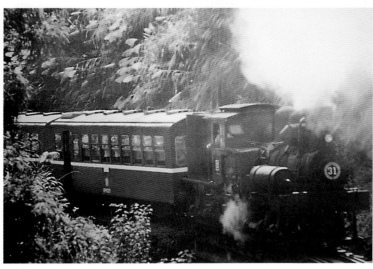

上圖穿梭於柳杉林中的
第二分道前的中興號，
張新裕老站長攝於民國
八十二年六月二十一日。
寒帶林的氣氛，
與下圖古仁榮作品中
溫帶林的風景，
有截然不同的景緻。

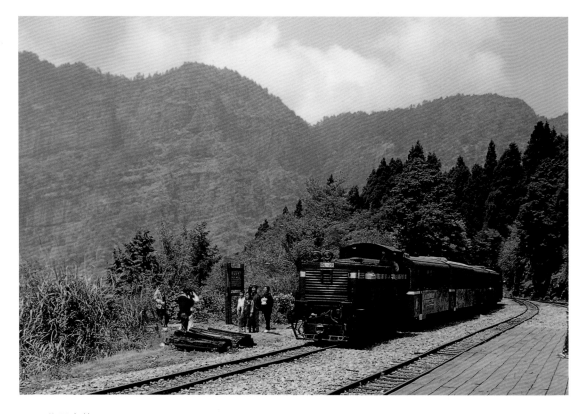

20.二萬平車站

阿里山森林鐵路自一九一〇年復工之後，一九一二年十二月先完成嘉義至二萬平段通車，一九一四年才延伸至今天的阿里山舊站（沼平）。而二萬平即地勢寬廣之意，下接「第一分道」上接「神木站」，目前乃阿里山青年活動中心所在地。

火車行駛至二萬平，恰好海拔二千公尺。目前若非假期加班列車或旅遊團體下車，火車並未停靠。但二萬平車站前方的「塔山夕照」，實乃欣賞如國畫般壯麗的塔山山壁之絕佳景點。若逢午後雷雨驟歇西天放晴，遙望嘉義方向則光崙山、大凍山全盡收眼底，彩霞夕照，美不勝收。

二萬平的塔山夕照，教人美不勝收。

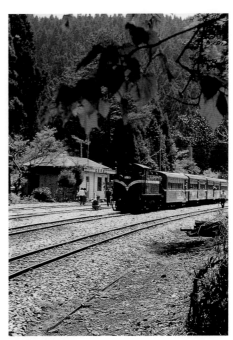

二萬平車站的景觀。

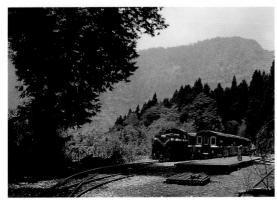

阿里山花季時，停靠二萬平站的不定期平快車。

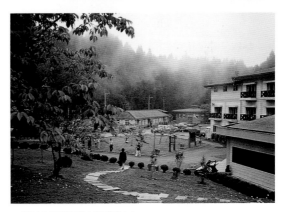

二萬平車站後面即阿里山青年活動中心。

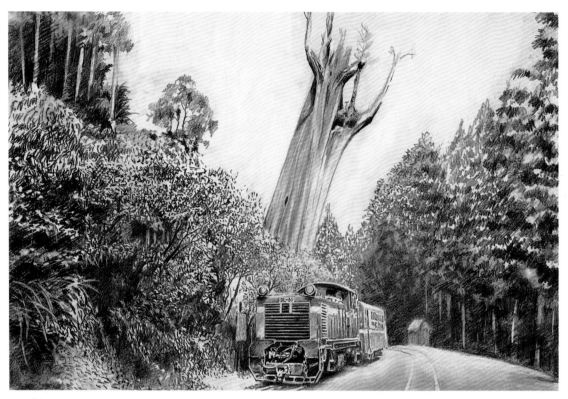

21.神木

　　阿里山以五奇著稱：雲海、日出、晚霞、鐵路與神木，其中又以三千年的紅檜神木最廣爲人知，成爲名聞中外的阿里山地標。神木站乃森林鐵路的「第三分道」，火車必須先後退再前進，繼續開往阿里山新站。

　　阿里山神木在民國四十五年六月七日下午，遭雷擊起火而死亡，之後以紅檜苗木栽植樹頂襯托綠意，成爲一般民眾拍照留念所熟悉的景觀。然而，神木終不敵歲月摧老，在民國八十六年七月一日豪雨中龜裂半倒，剩下半邊於民國八十七年六月二十九日中午正式放倒。神木在一片惋惜聲中走進了歷史，畫中陽光燦爛下火車與神木名景，如今成爲阿里山永恆的回憶。

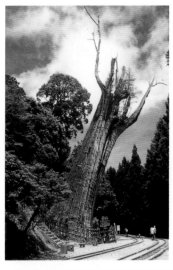 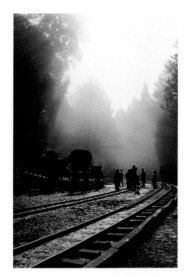

左圖阿里山神木健在時與右圖神木倒下後的淒涼光景。

阿里山神木相傳於一九〇七年十月二十日，爲嘉義廳技師小笠原富二郎，巡視阿里山所發現。時推測樹齡近三千年，直徑二十尺，立即在樹頭周圍建造柵欄，奉之爲神木以示尊敬。這張照片攝於西元一九三〇年七月一日，早年阿里山神木的原始景觀。（取材自松本謙一 阿里山森林鐵路）

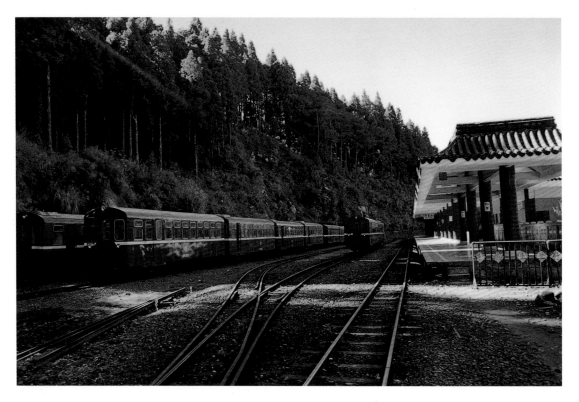

22.阿里山新站

「阿里山新站」是現今登山火車的終點，同時也是阿里山森林鐵道支線（祝山線、眠月線、神木線）的起點。標高海拔二千二百一十六公尺，爲了一典型中國宮殿式建築。原址爲森林鐵路的第四分道，但爲了擴大阿里山森林遊樂區，故於民國七十年一月十一日修建完成正式啓用，冀以較廣闊的空間服務遊客。

同年阿里山森林遊樂區於三月十一日正式啓用，新站附近的旅館、餐飲業者如雨後春筍般建立，漸漸襲奪原有沼平舊站的人潮，成爲阿里山森林遊樂區新的遊客集中地。翌年民國七十一年十月一日阿里山公路通車之後，新站前廣場遂爲遊覽車和小汽車所襲捲，鐵路立即虧損一厥不振，令人惋惜。

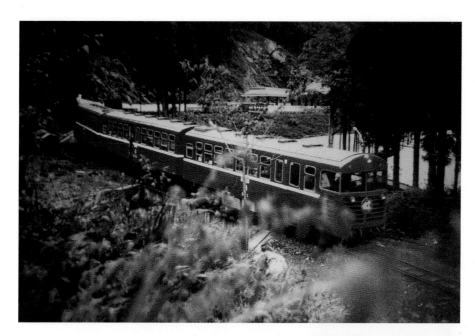

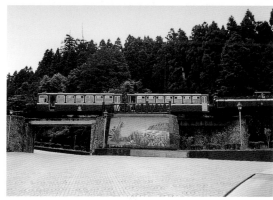

阿里山新站前的廣場，「瓷磚壁畫」上方正是開往神木的列車。

阿里山新站的月台，爲十足中國風味的宮殿式建築。

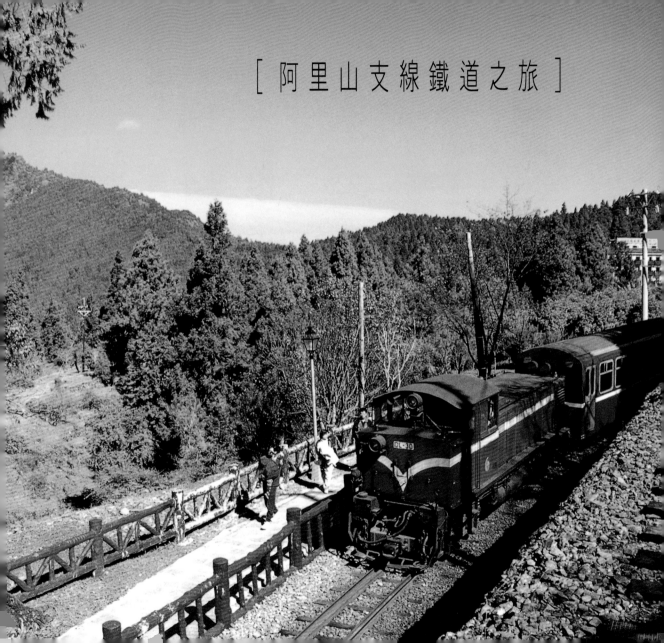

［阿里山支線鐵道之旅］

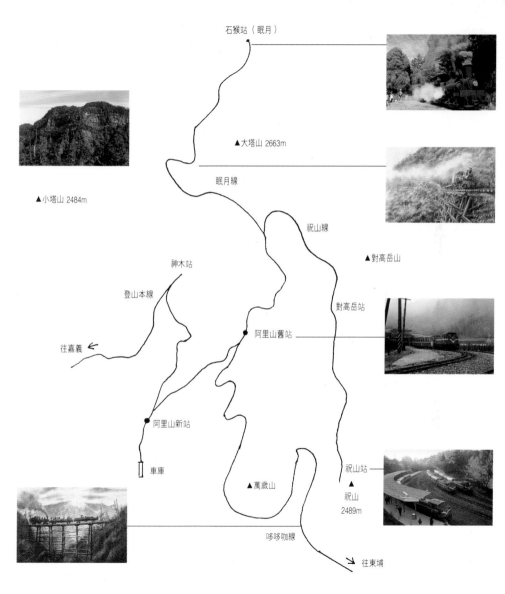

石猴站（眠月）

▲大塔山 2663m

眠月線

▲小塔山 2484m

祝山線

▲對高岳山

神木站

登山本線

對高岳站

往嘉義 ←

阿里山舊站

阿里山新站

車庫

祝山站

▲萬歲山

祝山
2489m

哆哆咖線

往東埔 ➘

23.阿里山舊站

　　阿里山舊站乃今日通往眠月與祝山必經的沼平車站，海拔兩千兩百七十四公尺，這裡是一九一四年起阿里山森林鐵路登山本線的終點。在民國七十年阿里山新站完工之後，登山火車的終點才被新站所取代。

　　目前舊站正前方有蒸汽老火車展示場，車廂旅館。右前方有古老的蒸汽集材機，以及通往祝山的觀日步道。在舊站往新站方向行走，即是著名的櫻花步道。每逢花季總是人山人海，一片花海人海將沼平公園點綴地熱鬧非凡。

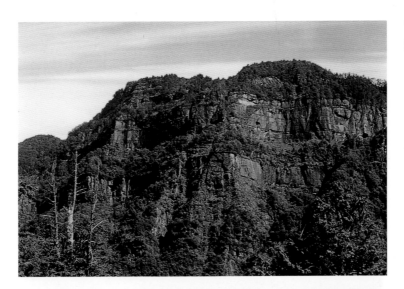

從沼平車站可以觀賞
巍峨的塔山。

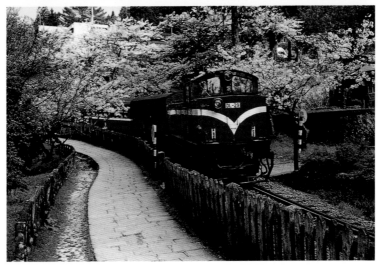

阿里山花季時，
開往眠月線火車通過
櫻花步道的情景。
（張新裕攝）

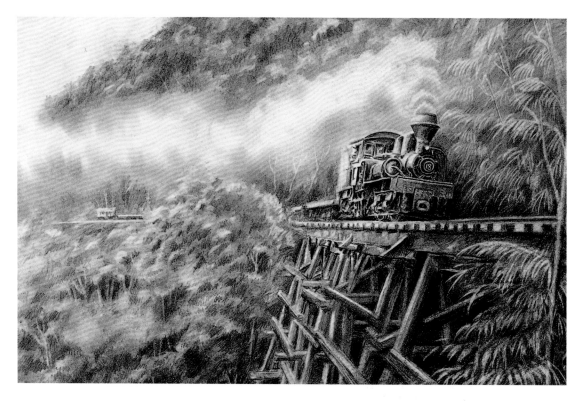

24.眠月線鐵道

　　阿里山森林鐵路有兩條林場線，一條是自沼平車站向東往水山、自忠、經新高口、鹿林山、遠達今日塔塔加的「哆哆咖線」。另一條是自沼平車站向北通往塔山，可抵眠月石猴的「塔山線」。而塔山線在民國六〇年代停駛之後，在民國七十二年重新整修作爲觀光鐵道，即成爲今日的「眠月線」。

　　眠月線全長有九點二六公里，沿途橋樑有二十四座、隧道十二個，終點的石猴更是名聞中外的風景勝地。眠月線早年就地取材以砍伐的林木作成橋樑，如今已整修改建成水泥橋。畫中塔山下的蒸汽火車，拉著長長的平車在山嵐雲霧中行經木橋，如今山嵐依舊，只是木橋和蒸汽火車再也見不到了。

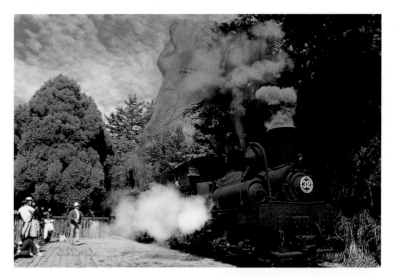

眠月線通車時以蒸汽火車行駛，
曾造成海內外極大的轟動！
民國七十三年九月二十五日
張新裕攝。

眠月線終點石猴往
豐山來吉方向眺望，
山嵐煙雲如詩如畫。

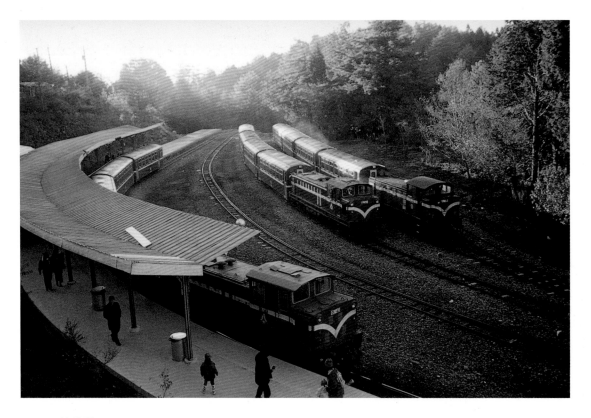

25.祝山線鐵道

祝山線是阿里山森林鐵道中,唯一一條由國人自建的路線。由原眠月線鐵道中途岔道延伸出去,經對高岳至祝山共六點一八六公里。終點為海拔二千四百五十一公尺的祝山站。工程歷經一年半,於民國七十五年一月十三日正式通車啟用。

在夏季清晨約4:00,冬季清晨約5:20,祝山線滿載著觀賞日出的遊客,火車一列又一列地開往祝山站。待日出東昇,火車再載著遊客回沼平舊站或阿里山新站。目前可以說是阿里山鐵路之中最賺錢的一條,更是目前台灣每天最早營運也最早打烊的鐵道。

觀日樓前引頸期待日出的遊客。

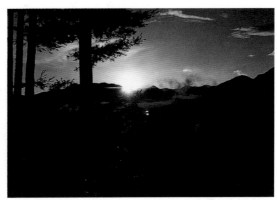

阿里山的日出。

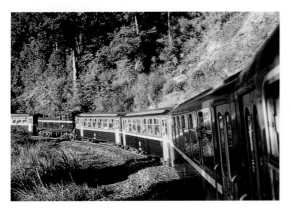

晨光中滿載觀賞日出的遊客賦歸的祝山線客車。

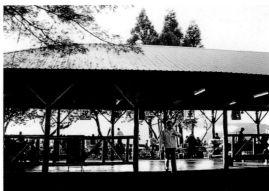

海拔二千四百五十一公尺的祝山車站，是目前全台灣最高的火車站。

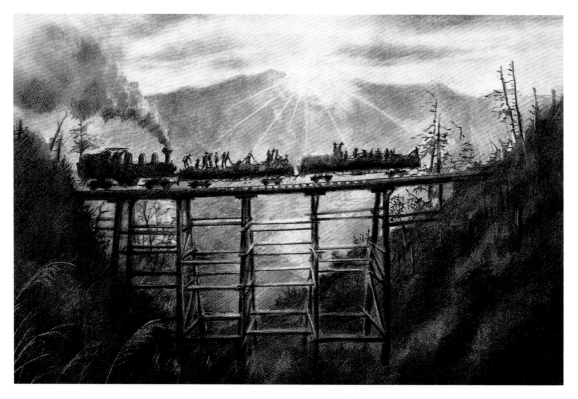

26.消失的林場線鐵道

阿里山森林鐵路的另一條林場線，終點為今日的塔塔加的哆哆咖線。這條林場線和塔山線都是伐木時期的重要鐵道，一直到民國七十年之後才完全廢止。

哆哆咖線是全亞洲最高的森林鐵道，印度大吉嶺喜馬拉雅山鐵道最高只到海拔二千二百五十七公尺，終點塔塔加竟高達海拔二千五百八十四公尺。雲海萬千，景色壯麗，中外遊客經此無不歎為觀止！早年登玉山還必須搭此線火車至東埔登山口登山。民國七十九年，政府利用哆哆咖線鐵道路基，完成「新中橫公路」，哆哆咖線的美景才重現世人眼前。畫中運材火車行經東埔附近全台灣最高的鐵道木橋，遙望西方對高岳與祝山，落日餘暉自阿里山群峰間光芒四射，美景天成無不教人感動！

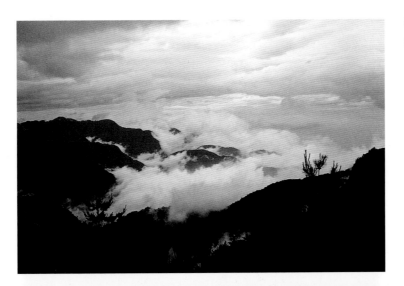

從新中橫塔塔加眺望
和社溪及沙里仙溪雲海。

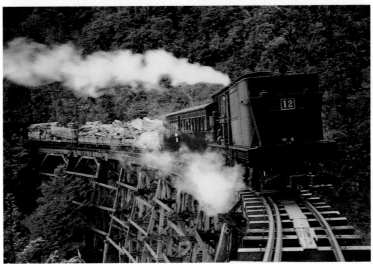

伐木時代末期，蒸汽火車自
東埔裝載林木和便乘的遊客，
行經全台灣最高的鐵道木橋。
據作者表示，
木橋橋墩高約五六層樓，
海拔二千五百公尺風勢強勁！
幾沒人敢走過去。
而火車回程時間亦屬不定期，
等得千辛萬苦終於拍下這張
珍貴的歷史紀錄，
民國五十九年五月十二日張新裕攝。

［ 阿 里 山 鐵 道 的 火 車 ］

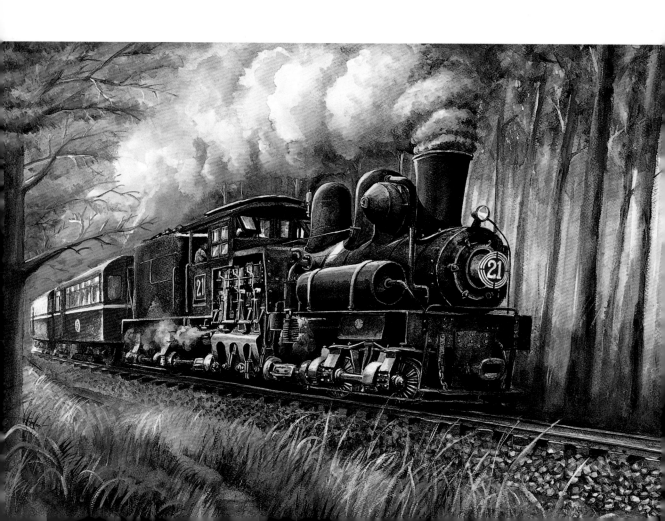

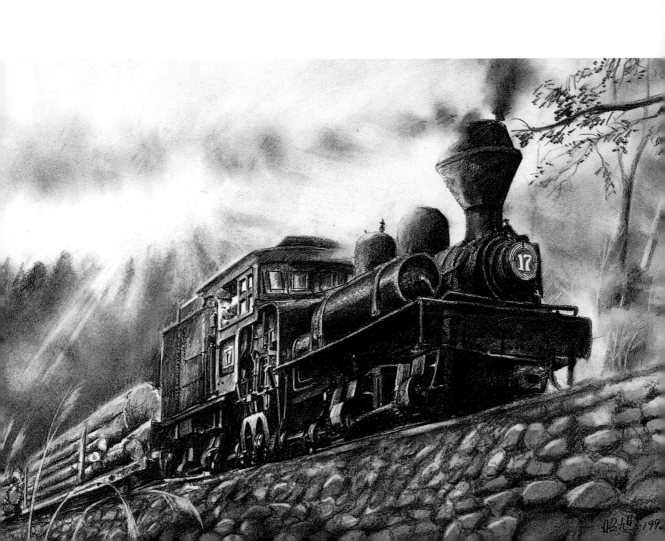

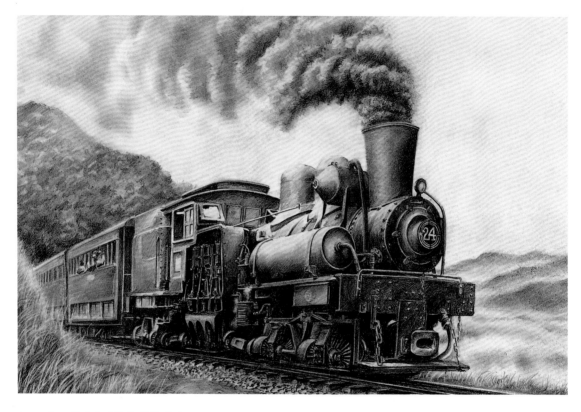

27 二十八噸直立式汽缸蒸汽火車

由於阿里山森林鐵路的坡度極陡，於是從一九一○年至一九一七年間，自美國利瑪公司（Lima Locomotive works）引進十八噸級與二十八噸級登山用火車頭。這種火車頭與一般火車頭最大不同處，在於使用傘型齒輪與直立式汽缸，這種獨特的推進方式可以使火車在推進時不致下滑，速度慢但爬坡力強，它正式的名稱為「Shay」。它們曾經在阿里山鐵道上賣力奔馳六十年。在民國五○年代，阿里山還曾是全世界最後仍在使用「Shay」的國度，因而聲名遠播，每年吸引無數觀光客前來一睹它的風采。

二十八噸級蒸汽火車編號21號至32號，出廠年代自一九一二年至一九一七年，推力較強故行駛於嘉義至阿里山

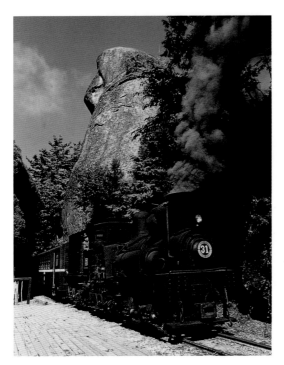

昔日31號蒸汽火車行駛於眠月線，民國七十三年十月十三日張新裕攝。

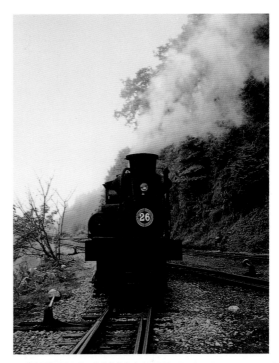

26號是目前阿里山唯一能動的蒸汽火車，民國八十八年七月二十二日，阿里山。

登山路段。除編號27號及30號早已報廢之外，其餘十輛肩負起火車上下山的重任，其中編號23、24及29號配屬阿里山車庫之外，剩餘的火車皆配屬奮起湖車庫。因為奮起湖是登山中途的大站，火車必須在此地休息加煤加水，更換火車頭之後才繼續上路。

到了民國七〇年代，蒸汽火車進入了告別的年代，多數的Shay都已老得不能動了。這時除了還可以見到31號、32號行駛眠月線，或為展示行駛於奮起湖和多林之間，蒸汽火車大部份都退休了。目前森林鐵道還保存26號維持動態行駛，成為僅存的阿里山鐵道國寶。

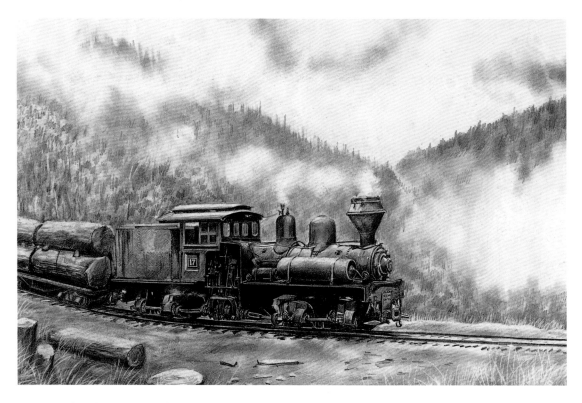

28.十八噸直立式汽缸蒸汽火車

　　十八噸級直立式汽缸蒸汽火車，編號11號至18號，出
廠時間自一九一〇年至一九一三年，由於推力較小故行駛
於嘉義至竹崎十四點二公里的平地線（坡度僅千分之二
十），或阿里山的林場線。其中12、17、18號編屬阿里山
車庫，13、14、15、16號編屬嘉義北門車庫。這型火車在
民國七十三年底已全部正式退休。

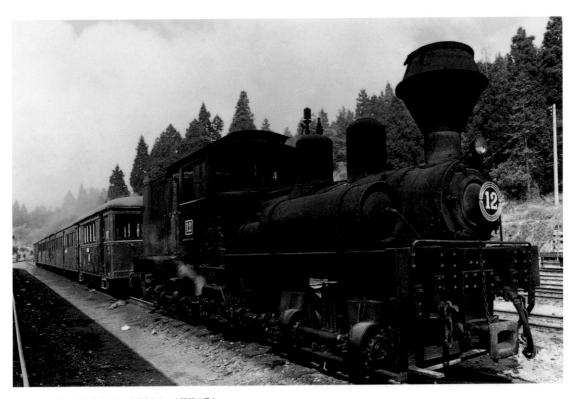

昔日騁馳於阿里山林場線的12號蒸汽火車。（張新裕攝）

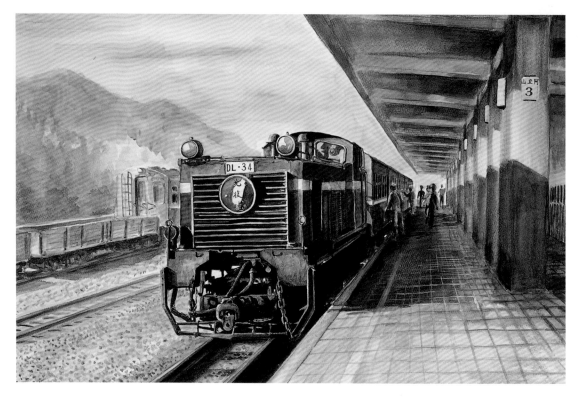

29.阿里山鐵道柴油機車

　　台灣光復之初，阿里山的火車全部是以蒸汽火車為主，上山僅有時速十一公里，工作效率不足，於是自民國四十二起逐步引進柴油機車。然而，由於先前引進的柴油機車不合乎森林鐵路特殊環境的需求，使用並不理想，所以一直到民國五十八年才全面柴油化。

　　畫中阿里山舊站裡停靠的光復號快車，是繼民國五十二年中興號營運之後，於民國六十二年元旦開始加入營運。恰好配合民國五十八年和六十一年十部新進三菱柴油機車啓用，服務頗受好評。直到民國七十一年年底，阿里山公路通車，因營運大受營響才停駛。當年光復號快車車頭還掛有列車牌，如今連同尚在營運的阿里山號，都再也看到火車前面的列車牌了。

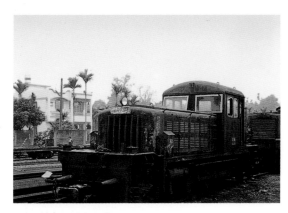

阿里山最早的柴油機車，民國四十二年日本三菱製造。

僅用於行駛嘉義至竹崎間的普通車，如今已經退休。

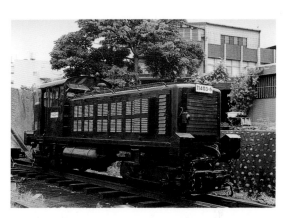

阿里山第二代的柴油機車，民國四十四年日本三菱製造。

用於民國五〇年代嘉義至奮起湖間的柴油對號快車，如今已經退休。

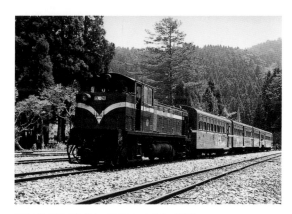

阿里山第三代的柴油機車，民國五十八年日本三菱製造。

為真正柴油化的開始車種，用於牽引各式非空調的客貨車，

如圖中上山的不定期平快車。

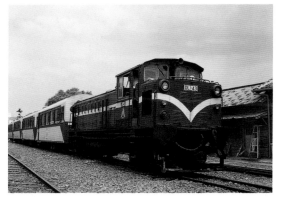

阿里山最新一代的柴油機車，民國七十一年日本車輛製造。

裝有冷氣客車空調電源，是「阿里山號」客車的專用機車。

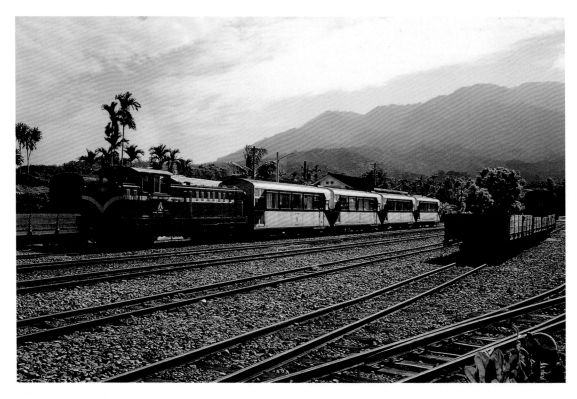

30.阿里山號客車

　　搭火車上阿里山，是件新奇又愉快的事。

　　從阿里山鐵路通車到現在，有客貨混合列車、普通車、柴油對快、中興號對快、光復號對快和今日的阿里山號對快六種車種。如今，大部份車種皆已功成身退，目前以阿里山號對快為主要營運車種。

　　阿里山號對快起源於民國七十三年，第一種空調型阿里山鐵路客車。當時為應付阿里山公路通車造成客源大量流失，所以自民國七十三年二月三日起，以「九九九」特快車的名義，從週六深夜一點出發，週日下午回嘉義。並且首度加裝冷氣空調，提高服務品質，以提昇競爭力。奈何公路搶走客源不斷，連年虧損。如今阿里山號已改成白天行駛。

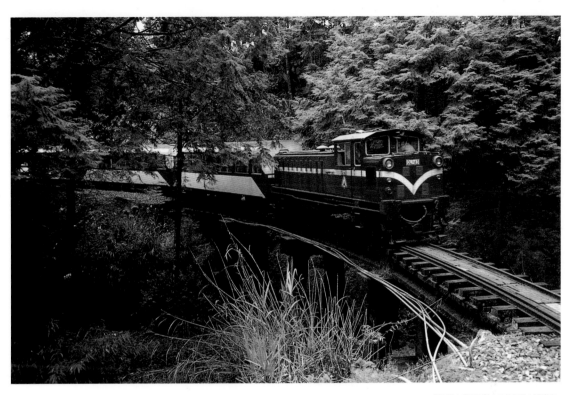

從阿里山新站至神木站的阿里山號客車。

　　現今阿里山號仍維持每天上山下山各一班車,中午
1：30自嘉義出發以及中午1：20自阿里山出發。雖然搭火
車要三個半小時,可是窗外美景的饗宴,可是走阿里山公
路遠所不及的呢!

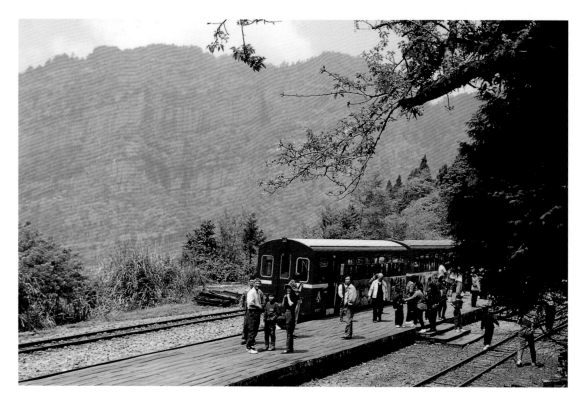

31.不定期平快車

目前搭乘阿里山火車，除了最常見的「阿里山號」客車以外，就屬傳統紅色車廂的普通客車了。這種車體紅色內部為長條椅的車廂，以前主要在阿里山眠月線、祝山線和神木線上使用。後來在民國八十四年，阿里山各支線的車廂，全部換用「祝」字開頭綠紅雙色車廂，原有的普通車，就移作不定期平快車使用。

不定期平快車主要在寒暑假及花季時，作加班車行駛。除特約車次以外，假期早上8：00從嘉義出發上山，沿途停靠站和阿里山號相同。中午12：40從阿里山下山，既經濟又實惠。尤其，它的窗戶並非密閉式，可以享受從窗外森林吹入的涼意。對多數鐵道迷而言，搭不定期平快車反而比搭阿里山號更有趣味呢！

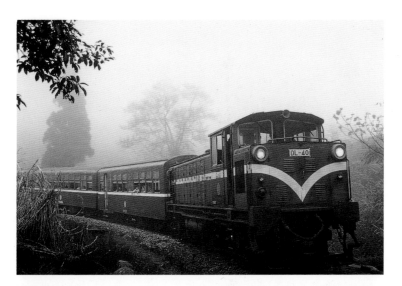

昔日登山行駛的普通客車。

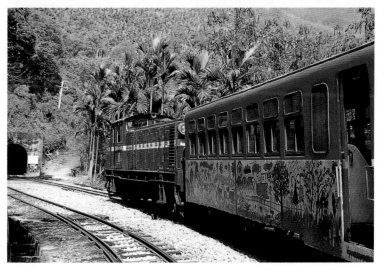

今日的兒童彩繪客車廂，
使不定期平快車更有趣味。

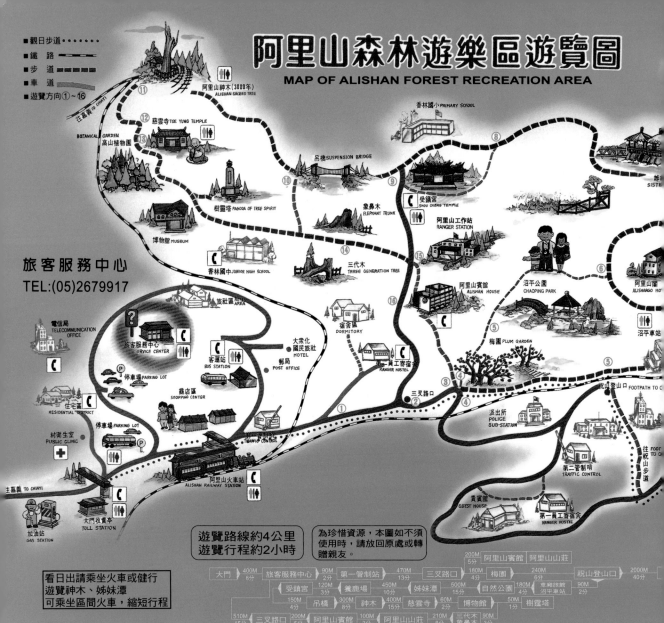

眠月石猴
ROCK MONKEY

CHUSHAN RAILWAY

祝山鐵路

阿里山賓館別墅
HOUSE ANNEX

對高岳
DUEI-KAO-YUEH

對高岳觀日坪
SUNRISE VIEWING

直升機場
HELICOPTER PAD

觀日樓
SUNRISE VIEWING HOUSE

祝山車站
CHUSHAN STATION

資料來源
阿里山森林遊樂區
旅客服務中心

阿里山↔祝山觀日火車時間表

（本表僅供參考詳細時間請洽阿里山火車站）

季節別	平 常 日		假 日	
	上 山 阿里山站開	下 山 祝山站開	上 山 阿里山站開	下 山 祝山站開
秋 季 （9月～11月） 日 出 （6：30～7：05）	4：40 4：50 5：00	6：50 7：00 7：10	3：45 3：55 4：05 4：40 4：50 5：00	6：50 7：00 7：25 7：50
冬 季 （12月～2月） 日 出 （6：30～7：05）	5：20 5：30 5：40	7：10 7：20 7：30	4：20 4：30 4：40 5：15 5：25 5：35	7：10 7：20 7：30 8：10
春 季 （3月～5月） 日 出 （5：25～6：20）	4：10 4：20 4：30	6：45 6：55 7：05	3：20 3：30 3：40 4：15 4：25 4：35	6：45 6：55 7：10 7：50
夏 季 （6月～8月） 日 出 （5：15～5：55）	4：00 4：10 4：20	6：15 6：25 6：35	3：10 3：20 3：30 4：05 4：15 4：25	6：15 6：25 6：35 7：20

阿里山各旅舍訂房電話

阿里山賓館	（05）2679811
阿里山賓館別墅	（05）2679811
阿里山閣國民旅舍	（05）2679611
阿里山青年活動中心	（05）2679561
力行山莊	（05）2679634
高山青賓館	（05）2679388
高峰山莊	（05）2679411
萬國別館	（05）2679777
櫻山旅社	（05）2679803
文山賓館	（05）2679627
吳鳳賓館	（05）2679431
成功旅社	（05）2679735
青山別館	（05）2679533
神木旅社	（05）2679511
大峰山莊	（05）2679769
美麗亞山莊	（05）2679745

嘉義↔阿里山森林火車時刻表

每日行駛	13：30 嘉義➡阿里山 13：20 阿里山➡嘉義
加班車（不定期）	09：00 嘉義➡阿里山 12：30

阿里山↔眠月石猴火車時刻表

上 午	下 午
9：00 阿里山➡石猴	13：30 阿里山➡石猴
10：40 石猴➡阿里山	15：10 石猴➡阿里山

阿里山火車站服務電話：05-2679833

嘉義縣公車時間表

嘉義↔阿里山	阿里山↔嘉義
7：10	8：30
9：10	9：40
11：10	12：00
13：30	14：00
15：00	16：00

備註：公車時間隨客運公司做不定時更改

＊嘉義公車處電話：05-2243140

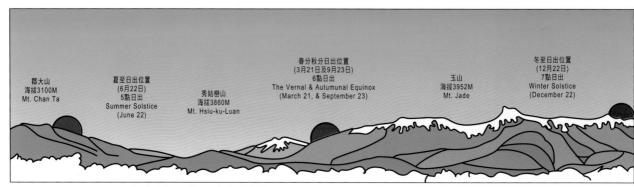

郡大山
海拔3100M
Mt. Chan Ta

夏至日出位置
(6月22日)
5點日出
Summer Solstice
(June 22)

秀姑巒山
海拔3860M
Mt. Hsiu-ku-Luan

春分秋分日出位置
(3月21日及9月23日)
6點日出
The Vernal & Autumunal Equinox
(March 21, & September 23)

玉山
海拔3952M
Mt. Jade

冬至日出位置
(12月22日)
7點日出
Winter Solstice
(December 22)

玉山山脈四季日出位置圖 Sunrise Position at Mt. Jade Range

蘇昭旭

國立成功大學交通管理科學研究所博士班肄業

曾任成功大學交通管理科學系講師

教授「都市大眾運輸」與「鐵路運輸」

現任中華民國鐵道文化協會監事

大葉大學電機工程系講師

從事相關著作與研究

著有台灣鐵道懷舊之旅

　　台灣鐵路火車百科

　　台灣鐵路蒸汽火車

　　阿里山森林鐵道深度之旅

　　阿里山森林鐵道（1912－1999）

國家圖書館出版品預行編目資料

阿里山森林鐵道深度之旅 / 蘇昭旭著. — 初版.
— 臺北縣新店市 ： 人人月曆，1999〔民88〕
　　面 ； 公分
　ISBN 957-97673-4-3(平裝)

1. 阿里山 – 描述與遊記

673.29/125.6　　　　　　　　　　88016970

阿里山森林鐵道深度之旅

著者 / 蘇昭旭

發行人 / 周元白

行銷企劃 / 甘雅芳

書籍裝幀 / 王行恭設計事務所

出版者 / 人人月曆股份有限公司

地址 / 231台北縣新店市寶橋路235巷6弄4號7樓

電話 /（02）2918-3366（代表號）

傳真 /（02）2914-0000・2914-2200

網址：// www.jjcalendar.com.tw

郵政劃撥帳號 / 16402311人人月曆股份有限公司

製版印刷 / 長城製版印刷股份有限公司

電話 /（02）2918-3366（代表號）

初版一刷 / 1999年12月1日

初版二刷 / 2000年5月1日

定價 / 新台幣180元

行政院新聞局局版台業字第6124號